❸ 심한 악필 : 믿음직하고 단정한 글씨

악필 고치는
손글씨 연습

책읽는달

〈일러두기〉

표기와 띄어쓰기는 국립국어원 원칙을 따랐으며, 일부 단어의 경우 예외를 적용하여 붙여 쓰도록 하였습니다.

명언과 명문장, 그리고 시는 전체 또는 일부만 발췌하였습니다. 원본을 최대한 살리되 필사하기 좋도록 다듬었습니다.

이 책에 쓰인 단어와 문장들은 필사하면서 악필 교정과 교양을 한 번에 쌓을 수 있는 단어와 인생의 지침이 되는 고전과 명언 위주로 뽑았습니다.

악필 고치는
손글씨 연습

악필? 그래도 한번은 멋지게 손글씨!
정자체, 필기체, 펜글씨로 연습?
개성 있는 나만의 글씨체로 예쁜 손글씨 완성

어느 회사에서 있었던 일입니다. 상사가 잠깐 나간 사이 전화가 걸려왔습니다. 한 신입사원이 전화를 대신 받아 전화를 건 사람의 이름과 전화번호를 적어 상사의 책상에 놓아드렸어요. 한 시간 후 사무실로 돌아온 상사는 책상 위에 놓인 메모지를 보며 고개를 갸우뚱했습니다.

글씨를 흘려 써서 '3'인지 '8'인지 전화번호도 헷갈리고, 전화를 요망한 상대방의 이름도 알아보기 힘들었습니다. 하는 수 없이 상사는 그 사원을 불렀지요. 자기가 쓴 메모지를 본 사원도 당황하며 대답했습니다.

"저도 제 글씨를 못 알아보겠어요. 죄송해요."

주변에 단정하지 않고 예쁘지 않은 글씨체 때문에 고민하시는 분들을 자주 볼 수 있습니다.

무엇보다 글씨를 잘 못 쓰는 이유는 예전처럼 글씨를 쓸 기회가 많이 줄어든 것이 영향이라고 할 수 있습니다. 또 바쁜 사회생활에 쫓겨서, 할 일도 많고 공부할 것들도 많아서, 시간에 쫓겨 차분히 글을 쓰고 이해할 시간이 부족한 것도 원인이라고 할 수 있습니다.

그러나 아이러니하게도 컴퓨터나 휴대폰으로 문서를 작성하고 글씨를 쓸 일이 별로 없는 요즘에 글씨를 잘 쓰고 싶어 하는 분들이 더 늘어나고 있습니다. 글씨교정학원의 경우 수강생이 두 배 이상 늘어난 곳도 있다고 합니다.

회사 생활을 할 때, 친구나 주변 사람에게 손으로 편지를 쓰거나 메모를 전달할 때, 시험에서 답안지를 작성할 때, 문서를 작성할 때 단정한 글씨는 위력을 발휘합니다. 만약 상사나 주변 사람이 내 글씨를 못 알아봐서 손해를 보거나, 무슨 글자인지 생각하느라 한참을 힘들어한다면 어떨까요? 또 다른 사람이 내 글씨를 못 알아봐서 오해가 생기거나, 무슨 글자인지를 번거롭게 다시 설명해야 한다면 어떨까요?

이처럼 글씨가 단정하지 않다면 읽는 사람이 잘못 알아보거나 내가 정성 들여 쓴 글이 잘못 평가될 수 있답니다.

그러므로 실력을 제대로 평가받고 싶다면, 경쟁력을 갖추고 싶은 분이라면 먼저 글씨 쓰기부터 차근차근 익히는 것이 중요합니다.

바르게, 효과적으로 글을 전달하기 위해서는 단정한 글씨가 중요합니다. 글 실력이 뛰어나든, 안 뛰어나든 글씨가 주는 강한 이미지 때문에 기억에 오래 남고 좋은 인상을 남길 수 있습니다.

이 책에서는 글씨가 악필이라 고민인 분, 좀 더 글씨를 예쁘게 쓰고 싶은 분, 처음 글씨 쓰기를 배우는 분들을 위해 좋아할 만한 단어와 명언, 명문장을 엄선해서 뽑았습니다.

《악필 고치는 손글씨 연습》이 글씨 쓰기 힘든 분들과 단정하고 예쁘게 글씨를 쓰고 싶은 분들에게 도움이 되길 바랍니다.

차례

바르고 믿음직한 글씨체 성공

단정하고 부드러운 글씨체

악필의
글씨 교재는
다르다

글씨가 예쁘지 않거나, 다른 사람에게 보여주기 부끄러운 분들, 좀 더 쉽게 글씨를 배우고 싶으신 분들, 그리고 처음 손글씨를 배우시는 분들은 글씨 쓰기에 현명하게 접근해야합니다. 기초부터 차근차근 밟아가야 하며 글씨체를 향상해 줄 나에게 맞는 교재를 잘고르는 것도 좋은 방법입니다.

무턱대고 따라 쓰지 마세요
글씨를 잘 못 쓰거나 좀 더 잘 쓰고 싶은 분들이라면 무턱대고 쓰기 연습만 할 것이 아니라 글자의 모양, 주의할 글자 등을 확인하는 것이 포인트입니다. 글씨 모양을 익히고 난후, 머릿속에 글자 모양을 그려보는 것도 방법이 됩니다.

단계별로, 재미있게 글씨 연습하세요
글씨가 안정적이지 않은 분이라면 단계별로 쓰는 것도 좋은 방법입니다.
이 책은 총 4단계로 구성되어 있어요. 모눈종이(방안지) 쓰기, 네모 칸 쓰기, 기준선에 맞게 쓰기, 자유롭게 쓰기 등 체계적으로 손글씨 연습을 하기 좋습니다.

많은 양을 하지 마세요
글씨 실력을 향상하기 위해 많은 양을 써서는 바람직하지 않습니다. 짧은 시간이더라도집중하여 쓰기 연습을 하고, 연습 후에는 쉬는 시간을 갖거나 산책이나 취미 활동을 하도록 합니다.

내가 좋아하는, 나를 응원하는 문장으로 연습해요
손글씨 연습은 갑자기 많은 양을 연습하면 지루해지고 집중하기도 어렵습니다. 그래서중도에 포기하기 쉽습니다. 그러므로 내 마음을 위로하는 글, 나를 응원하는 글, 나답게사는 법을 알려 주는 명언, 일상생활과 인간관계에 도움이 되는 문장, 고전과 시 등등의쓰기를 통해 글씨 연습 효과를 높이는 것이 좋습니다. 특별한 의미가 없는 단어와 문장을 되풀이하는 것보다 훨씬 더 쉽고 재미있는 글쓰기가 될 것입니다.

악필 고치는 손글씨 연습 3권
심한 악필 : 믿음직하고 단정한 글씨

심한 악필인 분들이나 좀 더 많이 쓰기 연습을 하길 원하는 분들에게 권합니다. 특히 믿음직하고 단정한 글씨체를 원하시는 분들에게 추천합니다. 이 책을 익힌 다음《악필 고치는 손글씨 연습 ① 믿음직하고 단정한 글씨》에 도전하세요.

악필 고치는 손글씨 연습 4권
심한 악필 : 부드럽고 예쁜 글씨

심한 악필인 분들이나 좀 더 많이 쓰기 연습을 하길 원하는 분들에게 권합니다. 특히 예쁘고 부드러운 글씨체를 원하시는 분들에게 추천해 드립니다. 이 책을 익힌 다음《악필 고치는 손글씨 연습 ② 부드럽고 예쁜 글씨》에 도전하세요.

악필 고치는 손글씨 연습 1권
믿음직하고 단정한 글씨

1권《악필 고치는 손글씨 연습 : 믿음직하고 단정한 글씨》편은 자음과 모음의 균형이 잘 이루어지고 바른 글씨체의 기본이 됩니다. 비즈니스와 공문서 등에 두루 쓰기 좋은 정자체로 단정하면서도 힘이 있어, 신뢰감과 정돈된 느낌을 줍니다.
또한 따라 쓰면 좋은 명언과 명문장들을 골라 실었습니다. 실생활과 마음 수양에 도움이 되는 보석 같은 명언과 명문장으로 구성했습니다.

악필 고치는 손글씨 연습 2권
부드럽고 예쁜 글씨

2권《악필 고치는 손글씨 연습 : 부드럽고 예쁜 글씨》편은 손글씨 특유의 자연스러움을 한껏 살렸으며 간결함이 돋보이면서 귀여우면서도 예쁜 손글씨의 느낌을 내는 데 좋습니다.
또한 사랑, 행복, 그리움에 관한 명언과 명문장들을 골라 실었습니다. 의미 없는 문장의 따라 쓰기가 아닌, 세계적 명시와 아름다운 우리나라의 시, 그리고 유명인들의 명언을 문장으로 구성했습니다.

이 책의 구성과 활용법

1단계 모양에 주의하며 자음과 모음 쓰기

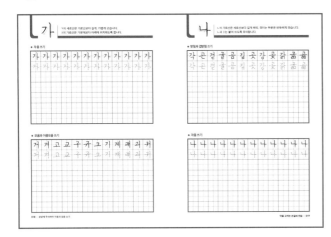

먼저 자음과 모음을 따라 쓰며 연습하세요.

그다음 모음과 이중모음, 받침과 겹받침을 따라 써 보세요.

기본적으로 익혀야 할 기본자와 어려운 글자는 모양에 맞게 요령 있게 쓰는 법을 별도로 알려줍니다. 요령을 알면 쉽고 재미있게 글씨체를 향상할 수 있어요.

2단계 악필 교정과 교양을 한 번에 하는 믿음직하고 단정한 글씨

방안지 모양의 모눈 칸을 따라 두 글자, 세 글자, 네 글자 등 체계적으로 글씨를 연습하기 좋습니다. 교양과 시사 단어를 따라 쓰며 바르고 믿음직한 글씨체와 단정하고 부드러운 글씨체를 연습할 수 있습니다. 실생활에서 익숙하게 들어보았지만 정작 그 뜻을 몰랐던 단어 쓰기를 통해 교양도 쌓고 어휘력도 키워 보세요.

3^{단계} 인간관계에 도움이 되는 문구와 짧은 문상

네모 칸을 따라 열 글자 이내의 문장을 연습하기 좋습니다. 언제나 고마운 분, 소중한 내 친구, 사랑으로 이끌어 주시길 등 인간관계에 도움이 되는 인사말과 감사 말을 따라 쓰며 주변 사람들에게 내 마음을 친근하게 전해 보세요. 그리고 빛나고 아름답길, 앞날을 축복해 등 나에게 보내는, 나를 응원하는 문장을 쓰며 순간순간 행복과 만족을 느끼며 마음의 힘을 튼튼히 키워 보아요.

따라 쓰며
나만의 손글씨 완성하기 4^{단계}

짧은 문장과 긴 문장을 따라 쓰며 믿음직하고 단정한 글씨체를 완성할 수 있습니다. 줄선을 따라 지혜와 교훈의《탈무드》와 쓰기만 해도 행운을 부르는 명언과 명문장을 써 보세요. 그다음 줄선을 탈피하여 위대한 인생 수업인《논어》,《명심보감》등 고전을 필사하고 삶의 지침이 될 세계의 명시를 자유롭게 써 보세요.

자음과 모음의 균형이 잘
이루어지고 바른 글씨체의 기본이
된다. 비즈니스와 공문서 등에
두루 쓰기 좋은 정자체로
단정하면서도 힘이 있어,
보는 사람에게 신뢰감을 준다.
과도한 장식을 배제한 서체로
쓰면서 익히기에 좋다.

반드시 성공해야 하는 건
아니지만, 소신을 가지고
살야야 할 필요는 있다.

바르고
믿음직한 글씨체

단정하고
부드러운 글씨체

따라 쓰며 손글씨도 익히고
상식과 어휘력을 키우세요

'악필 교정과 교양을 한 번에 하는 바르고 믿음직한 글씨'를 쓰며 교양과 시사 상식을 높여 보세요. 새로운 낱말을 배우는 기쁨과 함께 어휘 실력까지 쑥쑥 자랄 것입니다.

'따라 쓰며 나만의 손글씨 완성하기'를 통해《탈무드》와 동양 고전이 주는 인생의 반짝이는 통찰을 느끼며 힘들 때 용기가 되고, 길을 잃었을 때 나침반이 되기를 기원합니다.

1단계

모양에 주의하며
자음과 모음 쓰기

- 기본 자음과 모음 쓰기
- 모음과 이중모음 쓰기
- 자음 쓰기
- 받침과 겹받침 쓰기

기본 자음과 모음 쓰기

① 자음 쓰기

ㄱ	ㄱ						ㄴ	ㄴ					
ㄷ	ㄷ						ㄹ	ㄹ					
ㅁ	ㅁ						ㅂ	ㅂ					
ㅅ	ㅅ						ㅇ	ㅇ					
ㅈ	ㅈ						ㅊ	ㅊ					
ㅋ	ㅋ						ㅌ	ㅌ					
ㅍ	ㅍ						ㅎ	ㅎ					

② 쌍자음 쓰기

ㄲ	ㄲ				ㄲ	ㄲ			
ㄸ	ㄸ				ㄸ	ㄸ			
ㅃ	ㅃ				ㅃ	ㅃ			
ㅆ	ㅆ				ㅆ	ㅆ			
ㅉ	ㅉ				ㅉ	ㅉ			

③ 겹받침 쓰기

ㄳ	ㄳ						ㄵ	ㄵ					

❸ 겹받침 쓰기

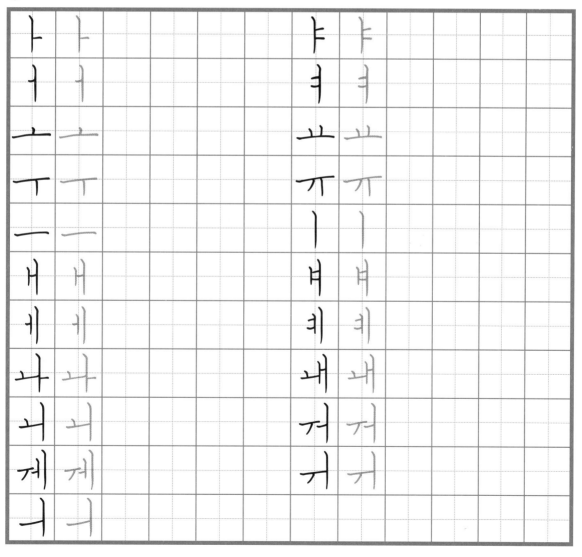

ᄂ	ᄂ						ᆰ	ᆰ				
ᆱ	ᆱ						ᆲ	ᆲ				
ᆳ	ᆳ						ᆴ	ᆴ				
ᆵ	ᆵ						ᆶ	ᆶ				
ᆹ	ᆹ											

❹ 모음과 이중모음 쓰기

ㅏ	ㅏ					ㅑ	ㅑ				
ㅓ	ㅓ					ㅕ	ㅕ				
ㅗ	ㅗ					ㅛ	ㅛ				
ㅜ	ㅜ					ㅠ	ㅠ				
ㅡ	ㅡ					ㅣ	ㅣ				
ㅐ	ㅐ					ㅒ	ㅒ				
ㅔ	ㅔ					ㅖ	ㅖ				
ㅘ	ㅘ					ㅙ	ㅙ				
ㅚ	ㅚ					ㅝ	ㅝ				
ㅖ	ㅖ					ㅟ	ㅟ				
ㅢ	ㅢ										

ㄱ의 세로선은 가로선보다 길게, 가볍게 긋습니다.
ㅏ의 가로선은 가운데보다 아래에 위치하도록 합니다.

● 자음 쓰기

가	가	가	가	가	가	가	가	가	가	가	가
가	가	가	가	가	가	가	가	가	가	가	가

● 모음과 이중모음 쓰기

거	겨	고	교	구	규	그	기	계	괘	괴	귀
거	겨	고	교	구	규	그	기	계	괘	괴	귀

ㄴ의 가로선은 세로선보다 길게 하되, 꺾이는 부분은 반듯하게 꺾습니다.
ㄴ과 ㅏ는 붙여 쓰도록 유의합니다.

● 받침과 겹받침 쓰기

각	곤	걸	굴	곰	깁	곳	강	곶	갉	굶	곯
각	곤	걸	굴	곰	깁	곳	강	곶	갉	굶	곯

● 자음 쓰기

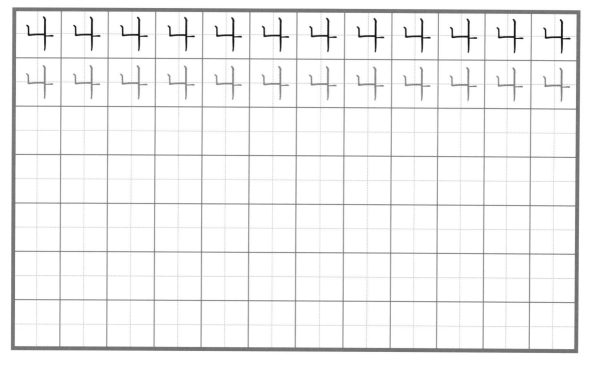

ㅊ의 맨 윗점은 짧게, 기울어지게 합니다.
ㅈ은 떨어뜨리지 않고 붙여 쓰되, 벌리기와 길이에 유의하여 씁니다.

● 모음과 이중모음 쓰기

냐	너	녀	노	뇨	누	뉴	느	니	네	뇌	뉘
냐	너	녀	노	뇨	누	뉴	느	니	네	뇌	뉘

● 받침과 겹받침 쓰기

낙	눈	눌	남	눕	낫	농	낮	낯	넣	넜	낡
낙	눈	눌	남	눕	낫	농	낮	낯	넣	넜	낡

다

ㄷ의 아래 가로선을 좀 더 길게 그립니다.
ㅏ의 윗부분은 조금 삐치도록 합니다.

● 자음 쓰기

다 다 다 다 다 다 다 다 다 다 다 다

● 모음과 이중모음 쓰기

더 뎌 도 됴 두 드 디 대 데 돼 되 뒤

ㄹ의 중간 가로선은 조금 더 나오도록 길게 긋습니다.
ㅏ의 가로선은 중간 부분보다 더 아래쪽에 긋되, 아래로 기울어지게 합니다.

● 받침과 겹받침 쓰기

닥	돈	덜	담	둡	덧	당	덫	닿	닭	닮	둑
닥	돈	덜	담	둡	덧	당	덫	닿	닭	닮	둑

● 자음 쓰기

ㄹ과 ㅑ는 붙여 쓰도록 유의합니다.
ㅑ의 위와 아래 가로선은 약간 벌여 쓰도록 합니다.

● 모음과 이중모음 쓰기

랴	러	려	로	료	루	류	르	리	래	레	뢰
랴	러	려	로	료	루	류	르	리	래	레	뢰

● 받침과 겹받침 쓰기

락	룬	럴	람	룹	랏	렁	룩	란	랄	룸	랑
락	룬	럴	람	룹	랏	렁	룩	란	랄	룸	랑

마

ㅁ의 앞 세로선은 길게 내리되, 바깥으로 조금 나가도록 합니다.
ㅁ의 위 가로선은 짧게 하되, 공간을 둡니다.

● 자음 쓰기

마	마	마	마	마	마	마	마	마	마	마	마
마	마	마	마	마	마	마	마	마	마	마	마

● 모음과 이중모음 쓰기

머	며	모	묘	무	뮤	므	미	매	메	뫼	뮈
머	며	모	묘	무	뮤	므	미	매	메	뫼	뮈

ㅂ은 앞 세로선은 짧게, 뒤 세로선은 길게 내립니다.
ㅂ의 위 가로선은 짧게 그리되, 옆의 세로선과 붙지 않도록 합니다.

● 받침과 겹받침 쓰기

막	문	맏	멸	뭄	밥	뭇	멍	맞	못	맑	먹
막	문	맏	멸	뭄	밥	뭇	멍	맞	못	맑	먹

● 자음 쓰기

밤

받침 ㅁ의 윗부분은 공간을 약간 벌여줍니다.
ㅏ의 가로선은 가운데보다 아래에 위치하도록 합니다.

● 모음과 이중모음 쓰기

버	벼	보	부	뷰	브	비	배	베	봐	봬	뵈
버	벼	보	부	뷰	브	비	배	베	봐	봬	뵈

● 받침과 겹받침 쓰기

박	분	받	벌	밤	법	벗	붕	벚	빛	붉	밟
박	분	받	벌	밤	법	벗	붕	벚	빛	붉	밟

 사

ㅅ은 약간 삐치게 그립니다.
ㅅ의 첫 번째 획은 길게, 부드럽게 내려씁니다.

● 자음 쓰기

사	사	사	사	사	사	사	사	사	사	사	사
사	사	사	사	사	사	사	사	사	사	사	사

● 모음과 이중모음 쓰기

샤	서	셔	소	쇼	수	슈	스	시	새	세	쇠
샤	서	셔	소	쇼	수	슈	스	시	새	세	쇠

ㅇ은 둥글고 예쁘게 그려 줍니다.
ㅏ는 위가 약간 삐치도록 하며 힘차게 내립니다.

● 받침과 겹받침 쓰기

삭	순	숨	설	숨	섭	숫	상	숯	샅	숲	샀
삭	순	숨	설	숨	섭	숫	상	숯	샅	숲	샀

● 자음 쓰기

ㅏ의 가로선은 가운데보다 아래에 위치하도록 합니다.
받침 ㄴ은 짧게 그리되 ㅈ을 향해 위로 향하도록 올립니다.

● 모음과 이중모음 쓰기

야	어	여	오	요	우	유	으	이	왜	위	의
야	어	여	오	요	우	유	으	이	왜	위	의

● 받침과 겹받침 쓰기

악	운	울	움	업	웃	앙	앉	않	읽	억	온
악	운	울	움	업	웃	앙	앉	않	읽	억	온

ㅈ의 세로선은 약간 꺾듯이 내려씁니다.
ㅅ 모양에서 첫 번째 획은 길게, 두 번째 획은 짧게 합니다.

● 자음 쓰기

자	자	자	자	자	자	자	자	자	자	자	자
자	자	자	자	자	자	자	자	자	자	자	자

● 모음과 이중모음 쓰기

저	져	조	죠	주	쥬	즈	지	재	제	죄	쥐
저	져	조	죠	주	쥬	즈	지	재	제	죄	쥐

ㅊ의 맨 윗점은 짧게, 기울어지게 합니다.
ㅈ의 왼쪽 세로선은 길게, 오른쪽 세로선은 짧게 그립니다.

● 받침과 겹받침 쓰기

작	준	절	줌	접	줏	장	젖	잖	적	존	잘
작	준	절	줌	접	줏	장	젖	잖	적	존	잘

● 자음 쓰기

차	차	차	차	차	차	차	차	차	차	차	차
차	차	차	차	차	차	차	차	차	차	차	차

참

받침 ㅁ의 윗부분은 공간을 약간 벌여줍니다.
받침 ㅁ과 ㅏ는 서로 붙도록 합니다.

● 모음과 이중모음 쓰기

처	쳐	초	쵸	추	츄	츠	치	채	체	최	춰
처	쳐	초	쵸	추	츄	츠	치	채	체	최	춰

● 받침과 겹받침 쓰기

착	춘	출	참	첩	첫	충	찾	찹	찱	척	총
착	춘	출	참	첩	첫	충	찾	찹	찱	척	총

ㅋ 카

ㅋ의 위 가로선은 짧게 그립니다.
ㅋ의 가운데 가로선은 길게 그리고, 아래에서 위로 기울어지게 합니다.

● 자음 쓰기

카	카	카	카	카	카	카	카	카	카	카	카
카	카	카	카	카	카	카	카	카	카	카	카

● 모음과 이중모음 쓰기

캬	커	켜	코	쿄	쿠	큐	크	키	콰	쾌	퀴
캬	커	켜	코	쿄	쿠	큐	크	키	콰	쾌	퀴

ㅌ의 가로선은 맨 아래가 가장 길게 합니다.
ㅌ과 ㅏ가 서로 붙도록 합니다.

● 받침과 겹받침 쓰기

칵	쿤	컬	쿰	컵	쿳	캉	컥	칸	쿨	컴	캅
칵	쿤	컬	쿰	컵	쿳	캉	컥	칸	쿨	컴	캅

● 자음 쓰기

ㅌ의 세 개의 가로선은 비슷한 길이로 그립니다.
ㅡ는 길게 가로로 긋되 약간 비스듬하게 합니다.

● 모음과 이중모음 쓰기

탸	터	토	툐	투	튜	트	티	태	퇘	퇴	튀
탸	터	토	툐	투	튜	트	티	태	퇘	퇴	튀

● 받침과 겹받침 쓰기

탁	툰	탈	툼	텁	툿	탕	턱	탄	틸	탐	팅
탁	툰	탈	툼	텁	툿	탕	턱	탄	틸	탐	팅

ㅍ의 위 가로선은 짧게, 아래 가로선은 길게 그립니다.
ㅍ의 세로선은 위와 닿지 않도록 유의하되, 뒤의 세로선은 조금 더 길게 합니다.

● 자음 쓰기

파	파	파	파	파	파	파	파	파	파	파	파
파	파	파	파	파	파	파	파	파	파	파	파

● 모음과 이중모음 쓰기

퍼	펴	포	표	푸	퓨	프	피	패	페	폐	푀
퍼	펴	포	표	푸	퓨	프	피	패	페	폐	푀

ㅎ의 윗점은 위에서 아래로 삐칩니다.
ㅎ의 가로선과 동그라미의 폭을 비슷하게 만들어 줍니다.

● 받침과 겹받침 쓰기

팍	푼	풀	품	팹	풋	펑	팥	퍽	펀	필	펌
팍	푼	풀	품	팹	풋	펑	팥	퍽	펀	필	펌

● 자음 쓰기

하	하	하	하	하	하	하	하	하	하	하	하
하	하	하	하	하	하	하	하	하	하	하	하

훗

ㅜ의 세로선은 짧게 내려씁니다.
받침 ㅅ은 약간 삐치게 그립니다.

● 모음과 이중모음 쓰기

허	여	호	효	후	휴	흐	히	화	회	휘	희
허	여	호	효	후	휴	흐	히	화	회	휘	희

● 받침과 겹받침 쓰기

학	훈	훌	힘	힙	훗	힝	흙	핥	혁	힌	할
학	훈	훌	힘	힙	훗	힝	흙	핥	혁	힌	할

2단계

악필 교정과 교양을 한 번에 하는 바르고 믿음직한 글씨

- 모눈종이(방안지)에 두 글자 쓰기
- 모눈종이(방안지)에 세 글자 쓰기
- 모눈종이(방안지)에 네 글자 쓰기

모눈종이(방안지)에 두 글자 쓰기

게놈

국보

■ 게놈(genome) : 하나의 생물이 가지는 유전자의 총량이나 모든 유전 정보

■ 국보 : 나라에서 법으로 지정해 보호하고 관리하는 보배와 같은 문화재

게 놈	게 놈	게 놈	게 놈	게 놈	게 놈

국 보	국 보	국 보	국 보	국 보	국 보

덤핑

도핑

■ 덤핑(dumping) : 상품을 제 가격보다 저렴하게 파는 것, 특히 국제무역에서 국내 판매가보다 헐값에 외국으로 수출하는 것

■ 도핑 : 운동선수가 좋은 성적을 위해 근육강화제 등 금지 약물을 먹는 일

덤 핑	덤 핑	덤 핑	덤 핑	덤 핑	덤 핑

도 핑	도 핑	도 핑	도 핑	도 핑	도 핑

<table>
<tr><td>레게</td></tr>
<tr><td>리콜</td></tr>
</table>

■ 레게(reggae) : 1960년대 말, 자메이카에서 탄생한 라틴계의 새로운 음악

■ 리콜 : 결함이 생긴 제품을 만든 회사에서 도로 거두어서 교환, 점검, 수리하는 제도

레게	레게	레게	레게	레게	레게

리콜	리콜	리콜	리콜	리콜	리콜

<table>
<tr><td>비준</td></tr>
<tr><td>사면</td></tr>
</table>

■ 비준 : 조약을 조약 체결권자인 국가원수나 대통령이 최종적으로 확인하며 동의하는 절차. 우리나라의 경우 대통령이 국회의 동의를 얻어 처리한다.

■ 사면 : 죄를 용서하여 벌을 받지 않게 한다는 뜻으로, 대통령의 특권으로 범죄인의 형벌을 전부 또는 일부 면제하거나 공소권을 없애는 것

비준	비준	비준	비준	비준	비준

사면	사면	사면	사면	사면	사면

상감

연준

- 상감 : 도자기나 금속의 표면에 무늬를 새겨서 그 속에 보석, 자개 등을 박아 넣어 장식하는 기법
- 연준 : 미국의 연방준비이사회의 줄인 말로 예금 준비율의 변경, 공정 할인율, 연방 준비권의 발행과 회수를 감독한다.

상 감	상 감	상 감	상 감	상 감	상 감

연 준	연 준	연 준	연 준	연 준	연 준

청원

칸트

- 청원 : 국민이 국가나 행정기관 등에 대하여 의견을 청구하거나 어떤 행정 처리를 요구하는 것
- 칸트 : 임마누엘 칸트는 독일의 대표적 철학자로 서양 근대의 도덕적 이상을 집대성하였다.

청 원	청 원	청 원	청 원	청 원	청 원

칸 트	칸 트	칸 트	칸 트	칸 트	칸 트

모눈종이(방안지)에 세 글자 쓰기

갭투자

관료제

- 갭투자 : 매매 가격과 전셋값의 차이가 적은 집을 전세를 끼고 사는 투자 방식
- 관료제 : 특권을 가진 고급 관리나 공무원과 같은 관료들이 권위적 위계질서를 바탕으로 대규모 조직을 관리하고 운영하는 형태

갭 투 자	갭 투 자	갭 투 자	갭 투 자

관 료 제	관 료 제	관 료 제	관 료 제

노비즘

누진세

- 노비즘(nobyism) : 자신만을 생각하고 이웃이나 주변에 피해가 가더라도 무관심한 현상
- 누진세 : 과세 물건의 금액이나 수량이 커질수록 높은 세율을 적용하는 세금으로 소득세, 상속세, 법인세 등이 있다.

노 비 즘	노 비 즘	노 비 즘	노 비 즘

누 진 세	누 진 세	누 진 세	누 진 세

대공황

데탕트

■ 대공황 : 세계적으로 일어나는 큰 규모의 경기 침체. 흔히 1929~39년경 북아메리카와 유럽을 중심으로 널리 지속된 경기 하강을 일컫는다.

■ 데탕트 : 국제간의 긴장이 완화되어 화해가 형성되는 상황을 일으키는 말로 1970년대 미국과 소련이 냉전 시대에서 벗어나 평화 체제를 모색한 정책

대	공	황
대	공	황

대	공	황
대	공	황

대	공	황
대	공	황

대	공	황
대	공	황

데	탕	트
데	탕	트

데	탕	트
데	탕	트

데	탕	트
데	탕	트

데	탕	트
데	탕	트

레몬법

레임덕

■ 레몬법 : 레몬은 하자가 있는 제품을 가리키는 단어로 하자 있는 제품을 소비자에게 교환, 보상, 환불이 가능하도록 한 소비자 보호법

■ 레임덕(lame duck) : 절뚝거리는 오리라는 뜻으로 임기 말 정치 지도자의 리더십이 제 기능을 하지 못하고 권력 누수 현상을 일으키는 것

레	몬	법
레	몬	법

레	몬	법
레	몬	법

레	몬	법
레	몬	법

레	몬	법
레	몬	법

레	임	덕
레	임	덕

레	임	덕
레	임	덕

레	임	덕
레	임	덕

레	임	덕
레	임	덕

부유세

비만세

■ 부유세 : 부유한 사람에게 누진적 또는 비례적으로 세금을 매기는 것

■ 비만세 : 비만을 일으키는 식품에 부과하는 세금으로 프랑스에서는 초콜릿, 사탕에 덴마크에서는 고기, 치즈, 버터에 부과하고 있다.

부유세 부유세 부유세 부유세

비만세 비만세 비만세 비만세

아노미

오브제

■ 아노미(anomie) : 프랑스의 사회학자 뒤르켐이 주장한 것으로 가치관이나 도덕적 기준이 무너지면서 혼란한 상태

■ 오브제 : 미술 작품과 무관한 자연물이나 일상용품을 원래 기능이나 장소와 달리 사용하여 새로운 느낌을 주는 물체를 이르는 말

아노미 아노미 아노미 아노미

오브제 오브제 오브제 오브제

모눈종이(방안지)에 네 글자 쓰기

가계 소득
공유 경제

- 가계 소득 : 한 가족의 총소득
- 공유 경제 : 물건이나 재화 등을 소유하는 것이 아니라 빌려 쓰고 나누는 공유 소비를 기본으로 하는 경제활동

가	계	소	득
가	계	소	득

가	계	소	득
가	계	소	득

가	계	소	득
가	계	소	득

공	유	경	제
공	유	경	제

공	유	경	제
공	유	경	제

공	유	경	제
공	유	경	제

과당 경쟁
그루밍족

- 과당 경쟁 : 같은 업종끼리 지나치게 경쟁을 벌여 손해를 보는 경쟁
- 그루밍족(grooming) : 자신의 외모에 관심이 많고 패션과 미용에 적극적으로 투자하는 남자를 가리키는 말

과	당	경	쟁
과	당	경	쟁

과	당	경	쟁
과	당	경	쟁

과	당	경	쟁
과	당	경	쟁

그	루	밍	족
그	루	밍	족

그	루	밍	족
그	루	밍	족

그	루	밍	족
그	루	밍	족

나비 효과
다우 지수

- 나비 효과 : 작은 나비의 날갯짓이 전체에 막대한 영향을 미칠 수 있다는 이론으로 초기의 미세한 차이가 추후 엄청난 결과로 나타날 때를 의미한다.
- 다우 지수 : 미국의 다우존스라는 회사가 안정적이고 신용 있는 주식을 표본으로 산출하는 주가 평균

모더니즘
모디슈머

- 모더니즘(modernism) : 기존의 권위와 전통에서 벗어나 초현실적 경향으로 전위적이고 혁신적인 예술을 추구하려는 창작 태도
- 모디슈머(modisumer) : 제조사에서 제시하는 방법이 아닌 나만의 방식으로 새롭게 사용하는 소비자

바젤 협약
- - - - - - - - -
방어 기제

■ 바젤 협약 : 지구 환경 보호를 위하여 1989년 스위스 바젤에서 채택된 유해 폐기물의 국가 간 이동과 처리에 관한 국제 협약

■ 방어 기제 : 무섭거나 불만인 상황에 직면했을 때 자신을 보호하기 위해 무의식적으로 억압, 합리화, 부정하는 행위를 일컫는 정신분석 용어

보호 무역
- - - - - - - - -
빅맥 지수

■ 보호 무역 : 자기 나라의 생산품을 보호하기 위해 국가 간 무역에 제한을 두거나 간섭하는 무역 정책

■ 빅맥 지수 : 맥도널드 햄버거의 하나인 '빅맥'의 가격을 비교하여 전 세계의 물건값과 통화가치를 평가하는 지수

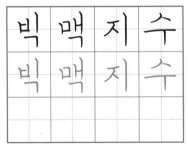

3단계

일상생활과 인간관계에 도움이 되는 문구 쓰기

● 네모 칸에 열 글자 이내 쓰기

네모 칸에 열 글자 이내 쓰기

언	제	나		고	마	운		분		
언	제	나		고	마	운		분		

소	중	한		내		친	구		소	중	해
소	중	한		내		친	구		소	중	해

희	망	찬		한		해		희	망	차	다
희	망	찬		한		해		희	망	차	다

풍	성	한		수	확	풍	성	한		수	확
풍	성	한		수	확	풍	성	한		수	확

축		승	진		앞	날	의		행	복	
축		승	진		앞	날	의		행	복	

행	복	한		부	부	행	복	한		부	부
행	복	한		부	부	행	복	한		부	부

새	해		복		많	이		받	으	세	요
새	해		복		많	이		받	으	세	요

즐	거	운		한	가	위		되	시	길	
즐	거	운		한	가	위		되	시	길	

건	강	과		안	녕	을		빕	니	다	
건	강	과		안	녕	을		빕	니	다	

하	루	빨	리		쾌	차	하	세	요		
하	루	빨	리		쾌	차	하	세	요		

경	의	를		표	합	니	다		경	의	
경	의	를		표	합	니	다		경	의	

만	수	무	강	을		축	원	합	니	다	
만	수	무	강	을		축	원	합	니	다	

사	랑	으	로		이	끌	어		주	시	길
사	랑	으	로		이	끌	어		주	시	길

지	도		편	달		부	탁	드	립	니	다
지	도		편	달		부	탁	드	립	니	다

앞	으	로		잘		부	탁	드	려	요	
앞	으	로		잘		부	탁	드	려	요	

찾	아	뵙	지		못	해		죄	송	해	요
찾	아	뵙	지		못	해		죄	송	해	요

나	중	에		꼭		갚	겠	습	니	다	
나	중	에		꼭		갚	겠	습	니	다	

순	산	을		득	남	을		축	하	해	요
순	산	을		득	남	을		축	하	해	요

쾌	차	를		쾌	유	를		빕	니	다
쾌	차	를		쾌	유	를		빕	니	다

보	살	핌	에		감	사	드	립	니	다
보	살	핌	에		감	사	드	립	니	다

고	인	의		명	복	을		빕	니	다
고	인	의		명	복	을		빕	니	다

4단계

따라 쓰며
나만의 손글씨 완성하기

● 기준선에 맞게 짧은 문장 쓰기 : 지혜와 교훈의 《탈무드》

● 글자선 따라 긴 문장 쓰기 : 《논어》, 《명심보감》 등 고전 필사

매일이 당신의 마지막 날이라고
생각하라. 매일이 당신의 최초의
날이라고 생각하라.

좋은 항아리를 갖고 있다면 오늘
당장 사용하라. 내일이면 부서질
지도 모른다.

가장 나쁜 상황에서도 희망을 버
려서는 안 된다. 나쁜 일이 좋은
일로 변할 수 있음을 확신해야 한
다.

일을 끝까지 해내지 못해도 좋다.
다만 일을 하던 도중 전부를 단념
할 생각만은 하지 말라.
네게 그 일을 맡긴 사람은 항상
희망을 잃지 않고 있다.

그 사람의 처지가 되기 전에는 절
대로 그 사람을 욕하거나 비난하
지 말라.

강한 사람이란 자기를 참을 줄 아
는 사람과 적을 친구로 만들 수
있는 사람이다.

더없이 힘이 약하더라도 어떤 요소만 갖추어져 있다면 강한 상대를 이길 수 있다.

다른 사람을 험담하는 사람은 세 사람을 죽인다. 자신과 험담의 주인공, 그 말을 들은 사람이다.

두 명이 싸웠을 때 먼저 포기하는 이가 더 훌륭하다.

지금 현재를 즐겨라. 지금 당신이 사는 이 순간은 훗날 당신의 삶에서 가장 멋진 추억이 될 것이다.

배운 것을 복습하는 것은 암기하기 위해서가 아니다. 여러 번 반복하고 공부하다 보면 새로운 것을 찾아낼 수 있기 때문이다.

0에서 1까지 길이가 1에서 100
까지 보다 길다.

옳은 것을 실천하는 자는 홀로 걷
기를 걱정하지 않는다. 그러나 악
을 행하는 자는 홀로 걷기를 걱
정한다.

단점이 없는 친구를 사귀려고 노
력하다 보면 평생 친구를 소유하
지 못할 것이다.

일주일에 한 시간이라도 좋으니
홀로 고요히 사색하는 때를 가져
라. 그래서 너 자신을 발견하라.

세상에 불필요한 것은 아무것도
없다. 아무리 시시한 것이라도 무
시해서는 안 된다.

배를 타기 전 배 밑에 구멍이 뚫
렸는지 안 뚫렸는지를 미리 확인
한 사람과 바다에 나간 후 확인한
사람이 똑같을 수 있겠는가?

결혼의 목적은 기쁨이요, 단식의
목적은 선행을 실천하는 것이다.

나를 아는 것이 최고의 지식이다.

우물에 침을 뱉는 자는 훗날 필시
그 물을 먹게 된다.

쥐를 탓하지 말고 먼저 구멍을 메
워라.

내가 나를 위해 하지 않으면 누가
날 위해 해 줄 것인가?

기준선에 맞게 짧은 문장 쓰기 : 지혜와 교훈의 《탈무드》

매일이 당신의 마지막 날이라고 생각하라.

매일이 당신의 마지막 날이라고 생각하라.

매일이 당신의 최초의 날이라고 생각하라.

매일이 당신의 최초의 날이라고 생각하라.

좋은 항아리를 갖고 있다면 오늘 당장

좋은 항아리를 갖고 있다면 오늘 당장

사용하라. 내일이면 부서질지도 모른다.

사용하라. 내일이면 부서질지도 모른다.

가장 나쁜 상황에서도 희망을 버려서는 안 된다.

가장 나쁜 상황에서도 희망을 버려서는 안 된다.

나쁜 일이 좋은 일로 변할 수 있음을 확신해야 한다.

나쁜 일이 좋은 일로 변할 수 있음을 확신해야 한다.

일을 끝까지 해내지 못해도 좋다. 다만 일을 하던

일을 끝까지 해내지 못해도 좋다. 다만 일을 하던

도중 전부를 단념할 생각만은 하지 말라. 네게

도중 전부를 단념할 생각만은 하지 말라. 네게

그 일을 맡긴 사람은 항상 희망을 잃지 않고 있다.

그 일을 맡긴 사람은 항상 희망을 잃지 않고 있다.

그 사람의 처지가 되기 전에는 절대로

그 사람의 처지가 되기 전에는 절대로

그 사람을 욕하거나 비난하지 말라.

그 사람을 욕하거나 비난하지 말라.

강한 사람이란 자기를 참을 줄 아는 사람과

강한 사람이란 자기를 참을 줄 아는 사람과

적을 친구로 만들 수 있는 사람이다.

적을 친구로 만들 수 있는 사람이다.

더없이 힘이 약하더라도 어떤 요소만

더없이 힘이 약하더라도 어떤 요소만

갖추어져 있다면 강한 상대를 이길 수 있다.

갖추어져 있다면 강한 상대를 이길 수 있다.

다른 사람을 험담하는 사람은 세 사람을 죽인다.

다른 사람을 험담하는 사람은 세 사람을 죽인다.

자신과 험담의 주인공, 그 말을 들은 사람이다.

자신과 험담의 주인공, 그 말을 들은 사람이다.

두 명이 싸웠을 때 먼저 포기하는 이가 더 훌륭하다.

두 명이 싸웠을 때 먼저 포기하는 이가 더 훌륭하다.

지금 현재를 즐겨라. 지금 당신이 사는 이 순간은

지금 현재를 즐겨라. 지금 당신이 사는 이 순간은

훗날 당신의 삶에서 가장 멋진 추억이 될 것이다.

훗날 당신의 삶에서 가장 멋진 추억이 될 것이다.

배운 것을 복습하는 것은 암기하기 위해서가

배운 것을 복습하는 것은 암기하기 위해서가

아니다. 여러 번 반복하고 공부하다 보면

아니다. 여러 번 반복하고 공부하다 보면

새로운 것을 찾아낼 수 있기 때문이다.

새로운 것을 찾아낼 수 있기 때문이다.

0에서 1까지 길이가 1에서 100까지 보다 길다.

0에서 1까지 길이가 1에서 100까지 보다 길다.

옳은 것을 실천하는 자는 홀로 걷기를 걱정하지 않는다.

옳은 것을 실천하는 자는 홀로 걷기를 걱정하지 않는다.

그러나 악을 행하는 자는 홀로 걷기를 걱정한다.

그러나 악을 행하는 자는 홀로 걷기를 걱정한다.

단점이 없는 친구를 사귀려고 노력하다 보면

단점이 없는 친구를 사귀려고 노력하다 보면

평생 친구를 소유하지 못할 것이다.

평생 친구를 소유하지 못할 것이다.

일주일에 한 시간이라도 좋으니 홀로 고요히

일주일에 한 시간이라도 좋으니 홀로 고요히

사색하는 때를 가져라. 그래서 너 자신을 발견하라.

사색하는 때를 가져라. 그래서 너 자신을 발견하라.

세상에 불필요한 것은 아무것도 없다.

세상에 불필요한 것은 아무것도 없다.

아무리 시시한 것이라도 무시해서는 안 된다.

아무리 시시한 것이라도 무시해서는 안 된다.

배를 타기 전 배 밑에 구멍이 뚫렸는지

배를 타기 전 배 밑에 구멍이 뚫렸는지

안 뚫렸는지를 미리 확인한 사람과 바다에 나간 후

안 뚫렸는지를 미리 확인한 사람과 바다에 나간 후

확인한 사람이 똑같을 수 있겠는가?

확인한 사람이 똑같을 수 있겠는가?

결혼의 목적은 기쁨이요, 단식의 목적은 선행을

결혼의 목적은 기쁨이요, 단식의 목적은 선행을

실천하는 것이다. 나를 아는 것이 최고의 지식이다.

실천하는 것이다. 나를 아는 것이 최고의 지식이다.

우물에 침을 뱉는 자는 훗날 필시 그 물을 먹게 된다.

우물에 침을 뱉는 자는 훗날 필시 그 물을 먹게 된다.

쥐를 탓하지 말고 먼저 구멍을 메워라.

쥐를 탓하지 말고 먼저 구멍을 메워라.

내가 나를 위해 하지 않으면 누가 날 위해 해 줄 것인가?

내가 나를 위해 하지 않으면 누가 날 위해 해 줄 것인가?

글자선 따라 긴 문장 쓰기 : 《논어》, 《명심보감》 등 고전 필사

사랑을 받으면 미움받을 것을 생각하고 편안하게 지낼 때는 위험을 생각하라. 영예가 가벼우면 욕됨이 없고 이익이 무거우면 해로움도 깊다.

▶ 칭찬을 받거나 좋은 일이 생길 때, 좋지 않은 일이 생길 수 있음을 주의해야 합니다. 교만하지 말고 분수를 지키며 살아야 합니다.

사랑을 받으면 미움받을 것을 생각하고 편안하게

사랑을 받으면 미움받을 것을 생각하고 편안하게

지낼 때는 위험을 생각하라. 영예가 가벼우면

지낼 때는 위험을 생각하라. 영예가 가벼우면

욕됨이 없고 이익이 무거우면 해로움도 깊다.

욕됨이 없고 이익이 무거우면 해로움도 깊다.

사랑을 받으면 미움받을 것을 생각하고 편안하게
지낼 때는 위험을 생각하라. 영예가 가벼우면
욕됨이 없고 이익이 무거우면 해로움도 깊다.

은혜와 정의를 널리 베풀어라. 인생의 어느 곳에든지 서로 만나지 않겠는가. 원수와 원망을 맺지 말라. 길이 좁은 곳에서 만나면 회피하기 어렵다.

▶ 평소에 은혜로운 일과 옳은 일을 널리 베풀면 훗날 보답을 받을 수 있습니다. 내년에는 안 볼 사람이라고 해서 무관심하게 대하거나 함부로 대해서는 안 되며 잘 지내야 합니다.

은혜와 정의를 널리 베풀어라. 인생의 어느 곳

은혜와 정의를 널리 베풀어라. 인생의 어느 곳

에든지 서로 만나지 않겠는가. 원수와 원망을 맺지

에든지 서로 만나지 않겠는가. 원수와 원망을 맺지

말라. 길이 좁은 곳에서 만나면 회피하기 어렵다.

말라. 길이 좁은 곳에서 만나면 회피하기 어렵다.

나를 귀중하게 여김으로써 남을 천하게 여기지 말고, 스스로 잘났다고 해서 남을 업신여기지 말며, 용기만을 믿고 적을 가볍게 여기지 마라.

▶ 자신에 대해 지나치게 소중하게 생각하거나 과신하지 말며, 다른 사람을 무시하거나 하찮게 여기지 말아야 합니다. 나를 귀하게 여기는 만큼 다른 사람도 존중해야 합니다.

나를 귀중하게 여김으로써 남을 천하게 여기지

나를 귀중하게 여김으로써 남을 천하게 여기지

말고, 스스로 잘났다고 해서 남을 업신여기지

말고, 스스로 잘났다고 해서 남을 업신여기지

말며, 용기만을 믿고 적을 가볍게 여기지 마라.

말며, 용기만을 믿고 적을 가볍게 여기지 마라.

> 나를 귀중하게 여김으로써 남을 천하게 여기지
> 말고, 스스로 잘났다고 해서 남을 업신여기지
> 말며, 용기만을 믿고 적을 가볍게 여기지 마라.

총명한 사람도 어두운 때가 많고 계획을 치밀하게 세워도 편의를 잃는 수가 있다. 오직 바른 것을 지키고 마음은 속이지 말고 경계하고 경계하라.

▶ '편의'란 편안하고 타당한 것을 말합니다. 아무리 똑똑한 사람일지라도 모든 것을 알 수 없으므로, 자기 마음을 속이지 말고 오로지 바른 것을 따르고 실천하라는 말씀입니다.

총명한 사람도 어두운 때가 많고 계획을 치밀하게

총명한 사람도 어두운 때가 많고 계획을 치밀하게

세워도 편의를 잃는 수가 있다. 오직 바른 것을

세워도 편의를 잃는 수가 있다. 오직 바른 것을

지키고 마음은 속이지 말고 경계하고 경계하라.

지키고 마음은 속이지 말고 경계하고 경계하라.

복이 있어도 다 누리지 마라. 복이 다하면 몸이 가난하고 궁핍해질 것이다. 복이 있으면 항상 스스로 아끼고, 권력이 있으면 항상 스스로 공손하라.

▶ 재산이나 재능이 넉넉하다고 물 쓰듯이 쓰면 나중에는 궁핍해질 것입니다. 교만과 사치스러운 마음은 끝을 알 수 없으므로, 항상 겸손하고 경계해야 합니다.

복이 있어도 다 누리지 마라. 복이 다하면 몸이

복이 있어도 다 누리지 마라. 복이 다하면 몸이

가난하고 궁핍해질 것이다. 복이 있으면 항상 스스로

가난하고 궁핍해질 것이다. 복이 있으면 항상 스스로

아끼고, 권력이 있으면 항상 스스로 공손하라.

아끼고, 권력이 있으면 항상 스스로 공손하라.

『 복이 있어도 다 누리지 마라. 복이 다하면 몸이
가난하고 궁핍해질 것이다. 복이 있으면 항상 스스로
아끼고, 권력이 있으면 항상 스스로 공손하라. 』

반드시 이웃을 가려서 살고, 반드시 벗을 가려서 사귀며, 친척 가운데 가난한 사람을 소홀히 하지 말고, 남이 부자라고 해도 후하게 대하지 마라.

▶ 중국 송나라 6대 황제인 신종 황제가 사람이 살아가며 지켜야 할 기본에 대해 한 말씀입니다. 친구와 이웃을 가려서 사귀어야 하는 것은 좋은 사람과 친하게 지내면 나 또한 좋은 영향을 받기 때문입니다.

반드시 이웃을 가려서 살고, 반드시 벗을 가려서

반드시 이웃을 가려서 살고, 반드시 벗을 가려서

사귀며, 친척 가운데 가난한 사람을 소홀히 하지

사귀며, 친척 가운데 가난한 사람을 소홀히 하지

말고, 남이 부자라고 해도 후하게 대하지 마라.

말고, 남이 부자라고 해도 후하게 대하지 마라.

옛날에 배우는 사람들은 자신의 수양을 위해서 했는데, 오늘날 공부하는 사람들은 다른 사람에게 보여주기 위해 한다.

▶ 공부는 왜 할까요? 공자는 나의 성공이나 부모님의 칭찬, 남에게 보여 주기 위해서 공부하는 것이 아니라 더 나은 자신을 위해 공부하라고 말하고 있습니다.

옛 날에 배우는 사람들은 자신의 수양을

옛 날에 배우는 사람들은 자신의 수양을

위해서 했는데, 오늘날 공부하는 사람들은

위해서 했는데, 오늘날 공부하는 사람들은

다른 사람에게 보여주기 위해 한다.

다른 사람에게 보여주기 위해 한다.

＇옛 날에 배우는 사람들은 자신의 수양을
위해서 했는데, 오늘날 공부하는 사람들은
다른 사람에게 보여주기 위해 한다.＇

세 사람이 길을 가면 그중에 반드시 나의 스승이 될 만한 사람이 있다. 그들의 착한 점은 골라서 배우고 좋지 못한 점으로는 나를 바로잡아야 한다.

▶ 친구나 주변 사람들을 통해서도 나는 성장할 수 있습니다. 다른 사람의 장점은 배우고, 단점은 비판만 할 것이 아니라 나를 바로잡는 교훈으로 삼아야 합니다.

세 사람이 길을 가면 그중에 반드시 나의 스승이

세 사람이 길을 가면 그중에 반드시 나의 스승이

될 만한 사람이 있다. 그들의 착한 점은 골라서

될 만한 사람이 있다. 그들의 착한 점은 골라서

배우고 좋지 못한 점으로는 나를 바로잡아야 한다.

배우고 좋지 못한 점으로는 나를 바로잡아야 한다.

서두르지 말고 작은 이익을 보려고 하지 마라. 너무 서두르면 원하는 바를 이루지 못하고 작은 이익을 보려고 하면 큰 일을 이룰 수 없다.

▶ 급하게 결과를 바라거나, 작은 욕심을 차리다 보면 오히려 일을 망칠 수 있습니다. 미래를 내다보며 장기적 목표를 세우고, 중간에 한눈팔지 말고 꾸준히 노력하면, 원하는 바를 이룰 수 있습니다.

서두르지 말고 작은 이익을 보려고 하지 마라.

서두르지 말고 작은 이익을 보려고 하지 마라.

너무 서두르면 원하는 바를 이루지 못하고

너무 서두르면 원하는 바를 이루지 못하고

작은 이익을 보려고 하면 큰일을 이룰 수 없다.

작은 이익을 보려고 하면 큰일을 이룰 수 없다.

> 서두르지 말고 작은 이익을 보려고 하지 마라.
>
> 너무 서두르면 원하는 바를 이루지 못하고
>
> 작은 이익을 보려고 하면 큰일을 이룰 수 없다.

지위가 없음을 걱정하지 말고 내세울 수 있는 능력을 걱정해야 하며, 자기를 알아주지 않음을 걱정하지 말고 남이 알아줄 만하게 되도록 노력하라.

▶ 나에게 높은 지위가 없음을 걱정하지 말고, 내가 그러한 지위에 맞는 능력이 있는지를 살펴보고 먼저 인을 쌓는 데 노력해야 한다는 뜻입니다. 또 다른 사람이 먼저 알아주는 사람이 되도록 능력과 인격을 수양하라고 말하고 있습니다.

지위가 없음을 걱정하지 말고 내세울 수 있는 능력을

지위가 없음을 걱정하지 말고 내세울 수 있는 능력을

걱정해야 하며, 자기를 알아주지 않음을 걱정하지

걱정해야 하며, 자기를 알아주지 않음을 걱정하지

말고 남이 알아줄 만하게 되도록 노력하라.

말고 남이 알아줄 만하게 되도록 노력하라.

붓으로 쓴 듯 자연스러운 느낌을
살린 글씨체로 힘 있고 간결한 것이
특징이다. 현대적인 이미지와
세련됨이 어우러지기 때문에
편지글, 메모와 잘 어울린다.
획과 획이 부드러우므로
긴장감을 풀고
손을 움직이도록 한다.

길을 가다가 돌이 나타나면

약한 사람은 그것을 걸림돌이라고

말하며, 강한 사람은 그것을

디딤돌이라고 말한다.

바르고
믿음직한 글씨체

1단계. 모양에 주의하며 자음과 모음 쓰기
- 기본 자음과 모음 쓰기
- 자음 쓰기
- 모음과 이중모음 쓰기
- 받침과 겹받침 쓰기

2단계. 악필 교정과 교양을 한 번에 하는 바르고 믿음직한 글씨
- 모눈종이(방안지)에 두 글자 쓰기
- 모눈종이(방안지)에 세 글자 쓰기
- 모눈종이(방안지)에 네 글자 쓰기

3단계. 일상생활과 인간관계에 도움이 되는 문구 쓰기
- 네모 칸에 열 글자 이내 쓰기

4단계. 따라 쓰며 나만의 손글씨 완성하기
- 기준선에 맞게 짧은 문장 쓰기 : 사랑과 지혜의 《탈무드》
- 글자선 따라 긴 문장 쓰기 : 《논어》, 《명심보감》 등 고전 필사

단정하고
부드러운 글씨체

1단계. 모양에 주의하며 자음과 모음 쓰기
- 기본 자음과 모음 쓰기
- 자음 쓰기
- 모음과 이중모음 쓰기
- 받침과 겹받침 쓰기

2단계. 악필 교정과 교양을 한 번에 하는 단정하고 부드러운 글씨
- 모눈종이(방안지)에 두 글자 쓰기
- 모눈종이(방안지)에 세 글자 쓰기
- 모눈종이(방안지)에 네 글자 쓰기

3단계. 나다운, 나답게를 추구하는 나나족을 위한 짧은 문장
- 네모 칸에 열 글자 이내 쓰기

4단계. 따라 쓰며 나만의 손글씨 완성하기
- 기준선에 맞게 짧은 문장 쓰기 : 쓰기만 해도 행운을 부르는 명언과 명문장
- 자유롭게 긴 문장 쓰기 : 인생의 지침이 되는 세계의 명시

따라 쓰며 손글씨도 익히고
행운과 소확행을 느껴보세요

'나다운, 나답게를 추구하는 나나족을 위한 짧은 문장'을 따라 쓰며 행복을 느끼며, 하루하루에 만족하며 살아요. 만족과 소확행의 글을 마음에 새기며 행복을 길어 올려 보세요.

'쓰기만 해도 행운을 부르는 명언과 명문장' 쓰기를 통해 행운을 불러 모으세요. 내가 불행하다고 느꼈을 때, 부족하다고 생각될 때, 필사하는 글이 만족함을 느끼고 행운을 끌어모을 수 있는 기운이 되길 바랍니다.

'인생의 지침이 되는 세계의 명시'를 따라 쓰며 시가 주는 따스한 위로를 받고 마음속에 훌륭한 문장들을 차곡차곡 쌓아 보세요. 세계적 시인들의 영감과 활력을 불어넣는 문장들이 희망과 지침이 될 것입니다.

1단계

모양에 주의하며
자음과 모음 쓰기

- 기본 자음과 모음 쓰기
- 자음 쓰기
- 모음과 이중모음 쓰기
- 받침과 겹받침 쓰기

기본 자음과 모음 쓰기

❶ 자음 쓰기

ㄱ	ㄱ					ㄴ	ㄴ				
ㄷ	ㄷ					ㄹ	ㄹ				
ㅁ	ㅁ					ㅂ	ㅂ				
ㅅ	ㅅ					ㅇ	ㅇ				
ㅈ	ㅈ					ㅊ	ㅊ				
ㅋ	ㅋ					ㅌ	ㅌ				
ㅍ	ㅍ					ㅎ	ㅎ				

❷ 쌍자음 쓰기

ㄲ	ㄲ					ㄲ	ㄲ				
ㄸ	ㄸ					ㄸ	ㄸ				
ㅃ	ㅃ					ㅃ	ㅃ				
ㅆ	ㅆ					ㅆ	ㅆ				
ㅉ	ㅉ					ㅉ	ㅉ				

❸ 겹받침 쓰기

ㄳ	ㄳ					ㄵ	ㄵ				

❸ 겹받침 쓰기

ㄵ	ㄵ					ㄺ	ㄺ				
ㄻ	ㄻ					ㄼ	ㄼ				
ㄽ	ㄽ					ㄾ	ㄾ				
ㄿ	ㄿ					ㅀ	ㅀ				
ㅄ	ㅄ										

❹ 모음과 이중모음 쓰기

ㅏ	ㅏ					ㅑ	ㅑ				
ㅓ	ㅓ					ㅕ	ㅕ				
ㅗ	ㅗ					ㅛ	ㅛ				
ㅜ	ㅜ					ㅠ	ㅠ				
ㅡ	ㅡ					ㅣ	ㅣ				
ㅐ	ㅐ					ㅒ	ㅒ				
ㅔ	ㅔ					ㅖ	ㅖ				
ㅘ	ㅘ					ㅙ	ㅙ				
ㅚ	ㅚ					ㅝ	ㅝ				
ㅞ	ㅞ					ㅟ	ㅟ				
ㅢ	ㅢ										

ㄱ의 세로선은 각도에 유의하며 기울여 씁니다.
ㅏ의 가로선은 가운데보다 위에 위치하도록 합니다.

● 자음 쓰기

가	가	가	가	가	가	가	가	가	가	가	가
가	가	가	가	가	가	가	가	가	가	가	가

● 모음과 이중모음 쓰기

거	겨	고	교	구	규	그	기	계	괘	괴	귀
거	겨	고	교	구	규	그	기	계	괘	괴	귀

ㄴ의 세로선은 위가 조금 삐치도록 합니다.
ㄴ의 가로선은 위로 향하도록 긋습니다.

● 받침과 겹받침 쓰기

각	곤	걸	굴	곰	갑	곳	강	곶	갉	굶	곯
각	곤	걸	굴	곰	갑	곳	강	곶	갉	굶	곯

● 자음 쓰기

ㅊ의 윗점은 가로로 긋습니다.
ㅅ 모양에서 첫 번째와 두 번째 획은 떨어지도록 합니다.

● 모음과 이중모음 쓰기

냐	너	녀	노	뇨	누	뉴	느	니	네	뇌	뉘
냐	너	녀	노	뇨	누	뉴	느	니	네	뇌	뉘

● 받침과 겹받침 쓰기

낙	논	눌	남	눕	낫	농	낮	낯	넣	넋	낡
낙	논	눌	남	눕	낫	농	낮	낯	넣	넋	낡

다

ㄷ의 위 가로선은 짧게, 아래 가로선은 길게 그립니다.
ㄷ의 위 가로선은 세로선과 붙지 않게 하면 멋스러워 보입니다.

● 자음 쓰기

다	다	다	다	다	다	다	다	다	다	다	다
다	다	다	다	다	다	다	다	다	다	다	다

● 모음과 이중모음 쓰기

더	뎌	도	됴	두	드	디	대	데	돼	되	뒤
더	뎌	도	됴	두	드	디	대	데	돼	되	뒤

ㄹ의 가로선과 세로선은 떨어지도록 합니다.
ㄹ의 맨 아래 가로선은 아래에서 위로 부드럽게 끝을 올립니다.

● 받침과 겹받침 쓰기

닥	돈	덜	담	둡	덧	당	덪	닿	닭	닮	둑
닥	돈	덜	담	둡	덧	당	덪	닿	닭	닮	둑

● 자음 쓰기

라	라	라	라	라	라	라	라	라	라	라	라
라	라	라	라	라	라	라	라	라	라	라	라

ㅏ와 받침 ㄱ이 닿지 않도록 씁니다.
ㄱ은 가로와 세로가 직각이 되도록 합니다.

● 모음과 이중모음 쓰기

랴	러	려	로	료	루	류	르	리	래	레	뢰
랴	러	려	로	료	루	류	르	리	래	레	뢰

● 받침과 겹받침 쓰기

락	룬	럴	람	룹	랏	렁	룩	란	랄	룸	랑
락	룬	럴	람	룹	랏	렁	룩	란	랄	룸	랑

ㅁ의 앞 세로선은 약간 삐쳐서 씁니다.
ㅁ의 위 가로선은 세로선과 연결하여 그립니다.

● 자음 쓰기

마	마	마	마	마	마	마	마	마	마	마	마
마	마	마	마	마	마	마	마	마	마	마	마

● 모음과 이중모음 쓰기

머	며	모	묘	무	뮤	므	미	매	메	뫼	뮈
머	며	모	묘	무	뮤	므	미	매	메	뫼	뮈

ㅂ의 뒤 세로선은 앞 세로선보다 길게 내립니다.
ㅂ의 위 가로선은 앞 세로선과 닿지 않도록 합니다.

● 받침과 겹받침 쓰기

막	문	만	멀	뭄	맙	뭇	멍	맞	못	맑	먹
막	문	만	멀	뭄	맙	뭇	멍	맞	못	맑	먹

● 자음 쓰기

ㅂ	ㅂ	ㅂ	ㅂ	ㅂ	ㅂ	ㅂ	ㅂ	ㅂ	ㅂ	ㅂ	ㅂ
ㅂ	ㅂ	ㅂ	ㅂ	ㅂ	ㅂ	ㅂ	ㅂ	ㅂ	ㅂ	ㅂ	ㅂ

위의 ㅂ은 넓게, 아래 ㅂ은 좁게 합니다.
ㄹ은 가로선과 세로선이 떨어지도록 합니다.

● 모음과 이중모음 쓰기

버	벼	보	부	뷰	브	비	배	베	봐	봬	뵈
버	벼	보	부	뷰	브	비	배	베	봐	봬	뵈

● 받침과 겹받침 쓰기

박	분	받	벌	밤	법	벗	붕	벚	빛	북	밟
박	분	받	벌	밤	법	벗	붕	벚	빛	북	밟

ㅅ의 첫 번째 획과 두 번째 획은 서로 닿지 않도록 합니다.
ㅅ의 벌린 간격에 유의합니다.

● 자음 쓰기

사	사	사	사	사	사	사	사	사	사	사	사	사
사	사	사	사	사	사	사	사	사	사	사	사	사

● 모음과 이중모음 쓰기

샤	서	셔	소	쇼	수	슈	스	시	새	세	쇠
샤	서	셔	소	쇼	수	슈	스	시	새	세	쇠

ㅇ은 위는 삐치게, 동그라미는 약간 비워 둡니다.
ㅇ과 ㅏ 는 적당히 간격을 벌립니다.

● 받침과 겹받침 쓰기

삭	순	숟	설	숨	섭	숫	상	숯	살	숲	샀
삭	순	숟	설	숨	섭	숫	상	숯	살	숲	샀

● 자음 쓰기

아	아	아	아	아	아	아	아	아	아	아	아
아	아	아	아	아	아	아	아	아	아	아	아

않

ㅇ은 한 번에 부드럽게 연결하여 그리되, 위의 공간을 비워 둡니다.
ㄴ은 가로와 세로를 짧게, 위는 약간 삐치게 합니다.

● 모음과 이중모음 쓰기

야	어	여	오	요	우	유	으	이	왜	위	의
야	어	여	오	요	우	유	으	이	왜	위	의

● 받침과 겹받침 쓰기

악	운	울	움	업	웃	앙	앉	않	읽	억	온
악	운	울	움	업	웃	앙	앉	않	읽	억	온

자

ㅅ 모양에서 첫 번째 획은 길게, 두 번째 획은 짧게 내립니다.
ㅅ 모양에서 첫 번째 획과 두 번째 획이 붙지 않도록 유의합니다.

● 자음 쓰기

● 모음과 이중모음 쓰기

저	져	조	죠	주	쥬	즈	지	재	제	죄	쥐
저	져	조	죠	주	쥬	즈	지	재	제	죄	쥐

ㅊ의 윗점은 가로로 짧게 긋습니다.
ㅅ 모양의 왼쪽 세로선은 길게, 오른쪽 세로선은 짧게 그립니다.

● 받침과 겹받침 쓰기

작	준	절	줌	접	줏	장	젖	잖	적	존	잘
작	준	절	줌	접	줏	장	젖	잖	적	존	잘

● 자음 쓰기

차	차	차	차	차	차	차	차	차	차	차	차
차	차	차	차	차	차	차	차	차	차	차	차

ㅜ의 가로선은 길게 긋습니다.
받침 ㅇ은 부드럽게 그리되 붙지 않도록 합니다.

● 모음과 이중모음 쓰기

처	쳐	초	쵸	추	츄	츠	치	채	체	최	취
처	쳐	초	쵸	추	츄	츠	치	채	체	최	취

● 받침과 겹받침 쓰기

착	춘	출	참	첩	첫	충	찾	찮	촭	척	총
착	춘	출	참	첩	첫	충	찾	찮	촭	척	총

ㄴ카

ㅋ의 위와 아래 가로선은 비슷하게 긋습니다.
ㄱ은 부드럽게 그리되, 각도에 유의합니다.

● 자음 쓰기

카	카	카	카	카	카	카	카	카	카	카	카
카	카	카	카	카	카	카	카	카	카	카	카

● 모음과 이중모음 쓰기

캬	커	켜	코	쿄	쿠	큐	크	키	콰	쾌	퀴
캬	커	켜	코	쿄	쿠	큐	크	키	콰	쾌	퀴

ㅌ의 위의 가로선은 밖으로 나오도록 긋습니다.
ㅌ의 아래 가로선은 점점 위로 향하도록 합니다.

● 받침과 겹받침 쓰기

칵	쿤	컬	쿰	컵	쿳	캉	컥	칸	쿨	컴	캅
칵	쿤	컬	쿰	컵	쿳	캉	컥	칸	쿨	컴	캅

● 자음 쓰기

타	타	타	타	타	타	타	타	타	타	타	타
타	타	타	타	타	타	타	타	타	타	타	타

ㅌ의 가로선들은 길이를 비슷하게 합니다.
ㅁ은 왼쪽 위와 아래 공간을 벌여주면 글씨가 부드러워 보입니다.

● 모음과 이중모음 쓰기

탸	터	토	툐	투	튜	트	티	태	돼	퇴	튀
탸	터	토	툐	투	튜	트	티	태	돼	퇴	튀

● 받침과 겹받침 쓰기

탁	툰	탈	툼	텁	툿	탕	턱	탄	틸	탐	팅
탁	툰	탈	툼	텁	툿	탕	턱	탄	틸	탐	팅

파

ㅍ의 앞 세로선은 짧게 하되, 가로선과 붙지 않도록 유의합니다.
ㅍ의 뒤 세로선은 왼쪽으로 약간 치우치도록 내립니다.

● 자음 쓰기

파	파	파	파	파	파	파	파	파	파	파	파
파	파	파	파	파	파	파	파	파	파	파	파

● 모음과 이중모음 쓰기

퍼	펴	포	표	푸	퓨	프	피	패	페	폐	푀
퍼	펴	포	표	푸	퓨	프	피	패	페	폐	푀

ㅎ의 윗점은 가로로 반듯하게 그립니다.
ㅇ은 한 번에 연결하여 그리되, 동그라미는 약간 비워 둡니다.

● 받침과 겹받침 쓰기

팍	푼	풀	품	펍	풋	펑	팥	퍽	펀	필	펌
팍	푼	풀	품	펍	풋	펑	팥	퍽	펀	필	펌

● 자음 쓰기

하	하	하	하	하	하	하	하	하	하	하	하
하	하	하	하	하	하	하	하	하	하	하	하

ㅎ에서 ㅡ와 ㅇ은 연결하여 한 번에 씁니다.
받침 ㄱ은 직각으로 내립니다.

● 모음과 이중모음 쓰기

허	혀	호	효	후	휴	흐	히	화	회	휘	희
허	혀	호	효	후	휴	흐	히	화	회	휘	희

● 받침과 겹받침 쓰기

학	훈	훌	함	힙	훗	형	흙	핥	혁	힌	할
학	훈	훌	함	힙	훗	형	흙	핥	혁	힌	할

2단계

악필 교정과 교양을 한 번에 하는
단정하고 부드러운 글씨

- 모눈종이(방안지)에 두 글자 쓰기
- 모눈종이(방안지)에 세 글자 쓰기
- 모눈종이(방안지)에 네 글자 쓰기

모눈종이(방안지)에 두 글자 쓰기

객주

경매

- 객주 : 다른 상인의 상품을 위탁받아 팔아주거나 흥정을 붙이던 상인, 또는 상인 들이 머물 곳을 제공하는 집
- 경매 : 물건을 사려는 사람이 여러 명일 때 가장 비싸게 사겠다는 사람에게 매도 하는 것

객 주	객 주	객 주	객 주	객 주	객 주
객 주	객 주	객 주	객 주	객 주	객 주

경 매	경 매	경 매	경 매	경 매	경 매
경 매	경 매	경 매	경 매	경 매	경 매

낙관

덕후

- 낙관 : 그림이나 글씨를 완성한 후 작가가 자신의 호나 이름을 적어 넣고 도장을 찍는 것
- 덕후 : 특정 분야에 깊이 심취하거나 전문가 이상의 지식이나 취미를 가진 사람. 일 본어 오타쿠(御宅)의 한국식 표현인 '오덕후'의 줄임말

낙 관	낙 관	낙 관	낙 관	낙 관	낙 관
낙 관	낙 관	낙 관	낙 관	낙 관	낙 관

덕 후	덕 후	덕 후	덕 후	덕 후	덕 후
덕 후	덕 후	덕 후	덕 후	덕 후	덕 후

랠리
매파

- 랠리 : 약세로 내려간 주가가 강세로 바뀌는 것
- 매파 : 어떠한 사태에 대해 강력하게 대응하는 강경론자를 가리키는 말로, 특히 외교 정책에서 군사력 등을 사용해 해결하려는 사람들을 가리킨다.

랠	리	랠	리	랠	리	랠	리	랠	리	랠	리
랠	리	랠	리	랠	리	랠	리	랠	리	랠	리

매	파	매	파	매	파	매	파	매	파	매	파
매	파	매	파	매	파	매	파	매	파	매	파

맹지
여명

- 맹지 : 도로에 연결되어 있지 않은 개발되지 않은 땅
- 여명 : 어렴풋하게 밝아올 즈음이나 그러한 빛

맹	지	맹	지	맹	지	맹	지	맹	지	맹	지
맹	지	맹	지	맹	지	맹	지	맹	지	맹	지

여	명	여	명	여	명	여	명	여	명	여	명
여	명	여	명	여	명	여	명	여	명	여	명

<table>
<tr><td>욘족

윤달</td><td>■ 욘족 : 젊은 부자이지만 사치스러운 생활을 지양하고 평범한 삶을 사는 사람

■ 윤달 : 음력에서 1년의 달수가 열두 달보다 많은 달</td></tr>
</table>

욘 족	욘 족	욘 족	욘 족	욘 족	욘 족
욘 족	욘 족	욘 족	욘 족	욘 족	욘 족

윤 달	윤 달	윤 달	윤 달	윤 달	윤 달
윤 달	윤 달	윤 달	윤 달	윤 달	윤 달

<table>
<tr><td>이립

칩거</td><td>■ 이립(而立) : 공자가 서른 살에 학문의 기초가 확립되었다는 것에서 유래된 말로 서
　른 살을 일컫는 한자 단어

■ 칩거 : 집에만 머무르고 밖으로 나가지 않는 것</td></tr>
</table>

이 립	이 립	이 립	이 립	이 립	이 립
이 립	이 립	이 립	이 립	이 립	이 립

칩 거	칩 거	칩 거	칩 거	칩 거	칩 거
칩 거	칩 거	칩 거	칩 거	칩 거	칩 거

모눈종이(방안지)에 세 글자 쓰기

저작권

제로섬

- 저작권 : 예술, 학술과 같은 창작물에 대한 작가나 그 권리를 승계한 사람이 창작한 저작물에 대해서 갖는 권리

- 제로섬(zero-sum) : 한쪽이 이익을 얻으면 다른 한편이 밑지는 상태. 이득을 본 사람과 손해를 본 사람의 총계가 제로가 된다.

저 작 권	저 작 권	저 작 권	저 작 권

제 로 섬	제 로 섬	제 로 섬	제 로 섬

지천명

진시황

- 지천명 : 50세를 다르게 표현한 말로 공자가 50세가 되어 하늘의 뜻을 알았다는 데서 비롯되었다.

- 진시황 : 기원전 221년에 중국을 처음으로 통일한 진나라의 1대 황제. 만리장성을 증축하고 분서갱유 사건으로 권세를 드날렸다.

지 천 명	지 천 명	지 천 명	지 천 명

진 시 황	진 시 황	진 시 황	진 시 황

초상권
칸초네

- 초상권 : 특정인의 얼굴이나 사진 등이 본인의 승낙 없이 여러 사람에게 알려지거나 촬영되지 않을 권리
- 칸초네(canzone) : 우리 말로 '노래'라는 뜻으로 이탈리아의 대중적 가곡을 말한다. '돌아오라 소렌토로', '오 솔레 미오'가 대표적이다.

초	상	권		초	상	권		초	상	권		초	상	권
초	상	권		초	상	권		초	상	권		초	상	권

칸	초	네		칸	초	네		칸	초	네		칸	초	네
칸	초	네		칸	초	네		칸	초	네		칸	초	네

탕평책
플라톤

- 탕평책 : 조선 시대 영조와 정조가 당파 싸움을 없애기 위해 골고루 인재를 등용하던 정책
- 플라톤 : 소크라테스의 제자이자 아리스토텔레스의 스승. 서양 철학의 기초를 닦은 고대 그리스 철학자로 이데아론을 펼치고 지혜의 산실인 아카데미를 창설했다.

탕	평	책		탕	평	책		탕	평	책		탕	평	책
탕	평	책		탕	평	책		탕	평	책		탕	평	책

플	라	톤		플	라	톤		플	라	톤		플	라	톤
플	라	톤		플	라	톤		플	라	톤		플	라	톤

핵우산
홍위병

■ 핵우산 : 핵무기가 없는 나라가 국가의 안전을 위해 핵무기를 가지고 있는 우방의 핵전력에 의지하는 것

■ 홍위병 : 중국 문화대혁명 때 준군사적 조직으로 만들어진 학생 집단으로 마오쩌둥을 지지하였다.

핵 우 산

홍 위 병

흑사병
희망봉

■ 흑사병 : 쥐에 기생하는 벼룩에 의해 사람에게 감염되는 급성 전염병으로 '페스트'라고도 부른다.

■ 희망봉 : 아프리카 대륙의 남쪽 끝, 남아프리카공화국에 있는 곳으로 탐험가 바르톨로뮤 디아스가 이곳까지 통과하여 인도로 가는 항로를 발견하게 되었다.

흑 사 병

희 망 봉

모눈종이(방안지)에 네 글자 쓰기

시에스타
실존주의

- 시에스타 : 점심 후 낮잠을 자는 풍습으로 스페인, 이탈리아, 그리스 등의 나라에서 행해지고 있다.
- 실존주의 : 개개인의 구체성, 즉 인간 존재성과 개인의 주체성을 강조하는 철학으로 니체와 하이데거가 대표적 철학자이다.

시	에	스	타
시	에	스	타

실	존	주	의
실	존	주	의

아포리즘
어닝 쇼크

- 아포리즘(aphorism) : 어떠한 진리를 짧고 압축적으로 표현한 경구, 격언, 잠언, 금언 등을 뜻한다.
- 어닝 쇼크(earning shock) : 기업의 실적이 시장의 예상보다 훨씬 저조한 상황 또는 그러한 상황으로 인해 주가에 미치는 현상

아	포	리	즘
아	포	리	즘

어	닝	쇼	크
어	닝	쇼	크

온실 효과
- - - - - - - - - -
인구 절벽

■ 온실 효과 : 대기가 온실처럼 기온이 높아져 지구가 더워지는 현상

■ 인구 절벽 : 15~64세의 생산 가능 인구 비율이 빠르게 줄어드는 현상

온	실	효	과

온	실	효	과

온	실	효	과

인	구	절	벽

인	구	절	벽

인	구	절	벽

제자백가

치킨 게임

■ 제자백가 : 춘추전국시대에 공자, 장자, 맹자, 노자, 한비자 등등의 여러 사상가와 학
파가 출연했는데, 이들을 한데 묶어 일컫는 말

■ 치킨 게임 : 어느 한쪽도 양보하지 않아서 양쪽 모두 손실이 막심한 상태

제	자	백	가

제	자	백	가

제	자	백	가

치	킨	게	임

치	킨	게	임

치	킨	게	임

패러다임

퍼플 칼라

- 패러다임 : 특정 시기의 사람들의 생각을 지배하는 인식 체계나 개념의 집합체
- 퍼플 칼라 : 근로 시간과 일하는 곳을 탄력적으로 조정할 수 있는 직업군을 일컫는 말로 퍼플잡(purple job)이라고도 한다.

패	러	다	임
패	러	다	임

패	러	다	임
패	러	다	임

패	러	다	임
패	러	다	임

퍼	플	칼	라
퍼	플	칼	라

퍼	플	칼	라
퍼	플	칼	라

퍼	플	칼	라
퍼	플	칼	라

펭귄 효과

풍선 효과

- 펭귄 효과 : 펭귄 한 마리가 바닷물로 뛰어들면 나머지 펭귄들도 덩달아 뛰어들 듯이 물건을 사기를 주저하던 사람들이 다른 사람이 물건을 사면 덩달아 사는 현상
- 풍선 효과 : 한쪽의 문제나 현상을 해결하면 다른 한쪽에서 새로운 문제나 현상이 불거져 나오는 상황

펭	귄	효	과
펭	귄	효	과

펭	귄	효	과
펭	귄	효	과

펭	귄	효	과
펭	귄	효	과

풍	선	효	과
풍	선	효	과

풍	선	효	과
풍	선	효	과

풍	선	효	과
풍	선	효	과

3단계

나다운, 나답게를 추구하는
나나족을 위한 짧은 문장

● 네모 칸에 열 글자 이내 쓰기

네모 칸에 열 글자 이내 쓰기

성	공	과		건	투	성	공	과		건	투
성	공	과		건	투	성	공	과		건	투

합	격	을		기	원	해	합	격		기	원
합	격	을		기	원	해	합	격		기	원

화	목	한		가	정	화	목	한		가	정
화	목	한		가	정	화	목	한		가	정

더	욱		빛	나	고		아	름	답	길	
더	욱		빛	나	고		아	름	답	길	

소	원		성	취	하	자	소	원		성	취
소	원		성	취	하	자	소	원		성	취

은	총		가	득	하	길	은	총		가	득
은	총		가	득	하	길	은	총		가	득

앞	날	에		행	운	이		있	기	를	
앞	날	에		행	운	이		있	기	를	

힘	차	게		나	아	가	길		힘	차	게
힘	차	게		나	아	가	길		힘	차	게

사	랑	과		축	복	이		깃	들	기	를
사	랑	과		축	복	이		깃	들	기	를

더		큰		영	광		있	기	를		
더		큰		영	광		있	기	를		

행	복	한		가	정		이	루	기	를	
행	복	한		가	정		이	루	기	를	

웃	음	과		기	쁨	이		넘	치	기	를
웃	음	과		기	쁨	이		넘	치	기	를

행	운	을		빌	어	행	운	을		빌	어
행	운	을		빌	어	행	운	을		빌	어

잘		마	무	리	하	자	잘		마	무	리
잘		마	무	리	하	자	잘		마	무	리

앞	날	을		축	복	해	앞	날		축	복
앞	날	을		축	복	해	앞	날		축	복

내	가		뭐		어	때	서	내	가		뭐
내	가		뭐		어	때	서	내	가		뭐

소	박	하	고		사	소	한		기	쁨	들
소	박	하	고		사	소	한		기	쁨	들

탐	험	하	고		꿈	꾸	며		발	견	해
탐	험	하	고		꿈	꾸	며		발	견	해

노	력	하	면		행	운	이		따	른	다
노	력	하	면		행	운	이		따	른	다

성	취	의		기	쁨	이		기	다	려
성	취	의		기	쁨	이		기	다	려

만	족	하	게		살	고		웃	어	라
만	족	하	게		살	고		웃	어	라

4단계

따라 쓰며
나만의 손글씨 완성하기

● 기준선에 맞게 짧은 문장 쓰기 : 쓰기만 해도 행운을 부르는 명언과 명문장

● 자유롭게 긴 문장 쓰기 : 인생의 지침이 되는 세계의 명시

행운이란 준비와 기회를 만났을
때 찾아온다.

－ 루키우스 안나이우스 세네카

행운은 장님이 아니다. 그래서 근
면하고 성실한 사람을 찾아간다.

－ 조르주 뱅자맹 클레망소

할 수 있다. 잘될 것이라고 굳게
마음먹어라. 그다음 방법을 찾아
라.

－ 에이브러햄 링컨

약한 사람은 운명을 믿는다. 강한
사람은 원인과 결과를 믿는다.

－ 랄프 왈도 에머슨

오늘 가장 좋게 웃는 자가 또한
맨 마지막에도 웃을 것이다.

－ 프리드리히 니체

재난이 있을 것을 짐작하고 미리
예방하는 것은 재앙을 만난 후 은
혜를 베푸는 것보다 훨씬 낫다.

－ 정약용

기회는 그냥 오지 않는다. 기회가
오면 즉시 붙들라.

- 오드리 햅번

살다 보면 수많은 힘든 일이 예고
도 없이 온다. 고달파 하지 말고
다시 살고 싶은 생각이 드는 그런
인생을 살자.

- 프리드리히 니체

나는 재앙이 일어날 때마다 그 재
앙이 좋은 계기나 기회가 되게 하
기 위해 계속 노력해 왔다.

- 존 D. 록펠러

우리 앞에는 행복과 불행의 두 개
의 길이 언제나 놓여 있다. 우리
는 매일 두 길 중 한 길을 고르게
되어 있다.

- 에이브러햄 링컨

일하여 얻으라. 그러면 기회의 바
퀴를 잡은 것이다.

- 랄프 왈도 에머슨

앞으로 나아갈 때 곧 뒤로 물러설
것을 미리 생각해 두면 꼼짝 못
하고 당하는 재난을 면할 것이다.

- 채근담

해와 달이 아무리 밝더라도 뒤집어 놓은 항아리의 아래는 비추지 못하고, 칼날이 아무리 날카롭다 해도 죄 없는 사람은 베지 못하며, 예상하지 못한 재난도 주의하는 집의 문 안으로는 침입하지 못한다.

– 강태공

꿈을 계속 지니고 있으면 반드시 이루어질 때가 온다.

– 요한 볼프강 폰 괴테

어려운 일은 쉬울 때 도모하고 큰 일은 작은 일에서 이루어진다.

– 노자

행운을 기다리는 자는 저녁 식사를 할 수 있을지 없을지 알 수 없다.

– 벤저민 프랭클린

용기와 인내가 가진 요술 같은 힘은 고난과 장애물을 사라지게 한다.

– 존 애덤스

연은 순풍이 아니라 역풍에 가장 잘 난다.

– 윈스턴 처칠

가득 찬 것을 원하면 도리어 손
해를 부르고 겸손을 지키면 이익
을 얻는나.

— 서경

모든 사물의 발단에는 반드시 그
원인이 있고 영광과 치욕이 오는
것도 반드시 사람의 덕에 말미암
는다.

— 순자

운은 용기를 내는 사람의 편이다.

— 베르길리우스

비관론자는 모든 기회 속에서 어
려움을 찾아내고, 낙관론자는 모
든 어려움 속에서 기회를 찾아낸
다.

— 윈스턴 처칠

내 비장의 무기는 아직 손에 있다.
그것은 희망이다.

— 나폴레옹

기준선에 맞게 짧은 문장 쓰기 : 쓰기만 해도 행운을 부르는 명언과 명문장

행운이란 준비와 기회를 만났을 때 찾아온다.

행운이란 준비와 기회를 만났을 때 찾아온다.

행운은 장님이 아니다. 그래서

행운은 장님이 아니다. 그래서

근면하고 성실한 사람을 찾아간다.

근면하고 성실한 사람을 찾아간다.

할 수 있다. 잘될 것이라고 굳게

할 수 있다. 잘될 것이라고 굳게

마음먹어라. 그다음 방법을 찾아라.

마음먹어라. 그다음 방법을 찾아라.

약한 사람은 운명을 믿는다. 강한 사람은

약한 사람은 운명을 믿는다. 강한 사람은

원인과 결과를 믿는다. 오늘 가장 좋게

원인과 결과를 믿는다. 오늘 가장 좋게

웃는 자가 또한 맨 마지막에도 웃을 것이다.

웃는 자가 또한 맨 마지막에도 웃을 것이다.

재난이 있을 것을 짐작하고 미리 예방하는 것은

재난이 있을 것을 짐작하고 미리 예방하는 것은

재앙을 만난 후 은혜를 베푸는 것보다 훨씬 낫다.

재앙을 만난 후 은혜를 베푸는 것보다 훨씬 낫다.

기회는 그냥 오지 않는다. 기회가 오면 즉시 붙들라.

기회는 그냥 오지 않는다. 기회가 오면 즉시 붙들라.

살다 보면 수많은 힘든 일이 예고도 없이 온다. 고달파

살다 보면 수많은 힘든 일이 예고도 없이 온다. 고달파

하지 말고 다시 살고 싶은 생각이 드는 그런 인생을 살자.

하지 말고 다시 살고 싶은 생각이 드는 그런 인생을 살자.

나는 재앙이 일어날 때마다 그 재앙이 좋은 계기나

나는 재앙이 일어날 때마다 그 재앙이 좋은 계기나

기회가 되게 하기 위해 계속 노력해 왔다.

기회가 되게 하기 위해 계속 노력해 왔다.

우리 앞에는 행복과 불행의 두 개의 길이 언제나 놓여

우리 앞에는 행복과 불행의 두 개의 길이 언제나 놓여

있다. 우리는 매일 두 길 중 한 길을 고르게 되어 있다.

있다. 우리는 매일 두 길 중 한 길을 고르게 되어 있다.

일하여 얻으라. 그러면 기회의 바퀴를 잡은 것이다.

일하여 얻으라. 그러면 기회의 바퀴를 잡은 것이다.

앞으로 나아갈 때 곧 뒤로 물러설 것을 미리 생각해

앞으로 나아갈 때 곧 뒤로 물러설 것을 미리 생각해

두면 꼼짝 못 하고 당하는 재난을 면할 것이다.

두면 꼼짝 못 하고 당하는 재난을 면할 것이다.

해와 달이 아무리 밝더라도 뒤집어 놓은 항아리의

해와 달이 아무리 밝더라도 뒤집어 놓은 항아리의

아래는 비추지 못하고, 칼날이 아무리 날카롭다

아래는 비추지 못하고, 칼날이 아무리 날카롭다

해도 죄 없는 사람은 베지 못하며, 예상하지 못한

해도 죄 없는 사람은 베지 못하며, 예상하지 못한

재난도 주의하는 집의 문 안으로는 침입하지 못한다.

재난도 주의하는 집의 문 안으로는 침입하지 못한다.

꿈을 계속 지니고 있으면 반드시 이루어질 때가 온다.

꿈을 계속 지니고 있으면 반드시 이루어질 때가 온다.

어려운 일은 쉬울 때 도모하고

어려운 일은 쉬울 때 도모하고

큰일은 작은 일에서 이루어진다.

큰일은 작은 일에서 이루어진다.

행운을 기다리는 자는 저녁 식사를

행운을 기다리는 자는 저녁 식사를

할 수 있을지 없을지 알 수 없다.

할 수 있을지 없을지 알 수 없다.

용기와 인내가 가진 요술 같은 힘은

용기와 인내가 가진 요술 같은 힘은

고난과 장애물을 사라지게 한다.

고난과 장애물을 사라지게 한다.

연은 순풍이 아니라 역풍에 가장 잘 난다.

연은 순풍이 아니라 역풍에 가장 잘 난다.

가득 찬 것을 원하면 도리어 손해를

가득 찬 것을 원하면 도리어 손해를

부르고 겸손을 지키면 이익을 얻는다.

부르고 겸손을 지키면 이익을 얻는다.

모든 사물의 발단에는 반드시 그 원인이 있고 영광과

모든 사물의 발단에는 반드시 그 원인이 있고 영광과

치욕이 오는 것도 반드시 사람의 덕에 말미암는다.

치욕이 오는 것도 반드시 사람의 덕에 말미암는다.

운은 용기를 내는 사람의 편이다.

운은 용기를 내는 사람의 편이다.

비관론자는 모든 기회 속에서 어려움을 찾아내고,

비관론자는 모든 기회 속에서 어려움을 찾아내고,

낙관론자는 모든 어려움 속에서 기회를 찾아낸다.

낙관론자는 모든 어려움 속에서 기회를 찾아낸다.

내 비장의 무기는 아직 손에 있다. 그것은 희망이다.

내 비장의 무기는 아직 손에 있다. 그것은 희망이다.

자유롭게 긴 문장 쓰기 : 인생의 지침이 되는 세계의 명시

삶이 그대를 속일지라도

알렉산드르 세르게예비치 푸슈킨

삶이 그대를 속일지라도
슬퍼하거나 노여워하지 말라
슬픈 날들을 참고 견디면
즐거운 날이 오고야 말리니

마음은 미래에 사는 것
현재는 한없이 슬픈 것
모든 것은 순간에 사라지는 것
지나가 버린 것은 그리움이 되리니

삶이 그대를 속일지라도
슬퍼하거나 노하지 말라
절망의 날들을 참고 견디면
기쁨의 날이 오고야 말리니

자유롭게 긴 문장 쓰기 : 인생의 지침이 되는 세계의 명시

가지 않은 길

로버트 프로스트

노랗게 단풍 든 숲속에 두 갈래 길이 있었습니다
나는 두 길을 다 가지 못하는 것을 아쉬워하면서
오랫동안 서서 한쪽 길이 덤불 속으로 구부러지는 데까지
눈 닿은 데까지 오래 쳐다보았습니다

그리고 또 하나의 아름다운 길을 선택했습니다

아, 나는 훗날을 위하여 한쪽 길은 남겨 두었습니다
내가 다시 돌아올 것을 확신하지 못하면서도

세월이 흐른 훗날에 어디에선가
나는 한숨 지으며 말할 것입니다
숲속에 두 갈래 길이 있었고
나는 사람들이 덜 다닌 길을 선택했다고
그리고 그것이 모든 차이를 만들었다고.

자유롭게 긴 문장 쓰기 : 인생의 지침이 되는 세계의 명시

청춘

새뮤얼 울먼

젊음은 인생의 시기가 아니며 마음의 상태이다.

그것은 장밋빛 볼도, 붉은 입술도 아니며,

유연한 무릎도 아니다.

그것은 강력한 의지와 풍부한 상상력이며 불타오르는 감정이다.

그것은 인생의 깊은 샘으로부터 나오는 신선함이다.

젊음은 소심함보다 용기가 더 기질적으로 우세하며

안이함을 사랑하는 것을 버리고 모험에 나서는 것을 의미한다.

이것은 스무 살의 청춘보다 육십 살이나 많은 노인에게서 발견

되기도 한다.

나이를 먹는다고 사람이 늙는 것은 아니다.

이상을 버릴 때 비로소 늙는 것이다.

자유롭게 긴 문장 쓰기 : 인생의 지침이 되는 세계의 명시

가던 길 멈춰 서서

월리엄 헨리 데이비스

걱정으로 둘러싸여 가던 길 멈춰 서서
잠깐 주변을 쳐다볼 여유도 없다면 얼마나 슬픈 인생일까?

나뭇가지 밑에 서 있는 양이나 젖소처럼
오랫동안 쳐다볼 여유도 없다면

대낮에 밤하늘처럼
별들이 가득 반짝이는 개울을 쳐다볼 여유도 없다면

아름다운 여인과
또 그 발이 어떻게 춤추는지 흘낏할 여유도 없다면

그녀의 눈가에서 시작한 미소가
입이 크게 벌어질 때까지 기다릴 시간도 없다면

그런 삶은 가엾은 삶, 걱정으로 그득한
가던 길 멈춰 서서 잠깐 주변을 쳐다볼 여유도 없다면.

자유롭게 긴 문장 쓰기 : 인생의 지침이 되는 세계의 명시

인생 찬가

<div align="right">H. W. 롱펠로</div>

슬픈 목소리로 내게 말하지 말라
인생은 단지 공허한 꿈에 불과하다고

인생은 현실이다! 인생은 진지한 것이다!
그리고 죽음이 삶의 목표가 아니다.

우리가 가야 할 길이나 운명은
즐거움도 아니요, 슬픔도 아니다
그러니 행동하라
저마다의 내일이 오늘보다 나아지도록

이제 우리 일어나서 해보자
어떠한 운명에도 맞설 마음으로
끊임없이 성취하고 계속해서 도전하면서
일하고 기다리는 법을 배우자.

이 책은 세종대왕기념사업회에서 개발한

문체부 쓰기 정체와 마포꽃섬체(저작권자 : 마포구) 등을 사용하였습니다.

❸ 심한 악필 : 믿음직하고 단정한 글씨

악필 고치는
손글씨 연습

초판 1쇄 인쇄 : 2021년 9월 23일
초판 1쇄 발행 : 2021년 9월 30일

엮은이 : 손글씨연구회
펴낸이 : 문미화
펴낸곳 : 책읽는달
주 소 : 서울 서대문구 연희로 82, 브라운스톤연희 A동 301호
전 화 : 02)326-1961/02)326-0960
팩 스 : 02)6924-8439
블로그 : http://blog.naver.com/booknmoon2010
출판신고 : 2010년 11월 10일 제2016-000041호

ⓒ손글씨연구회, 2021

ISBN 979-11-85053-51-6 14640
ISBN 979-11-85053-29-5 (세트)